破案的香水

約瑟夫·佩里戈
Joseph Périgot

　　1941年生於法國北部的迪埃普鎮，他先後擔任過哲學教師、記者、印刷廠經理和電影編劇，目前致力於寫作。爲兒童和少年讀者寫了許多小説、電視和電影劇本。

費爾南多·奎格·羅薩多
Fernando Puig Rosado

　　他是一位漫畫家，出生在西班牙陽光燦爛的四月一日，因此與好友共同創立了「保護幽默協會」。作品對象特別偏愛動物，筆下充滿溫馨和幽默。

破案的香水

文庫出版

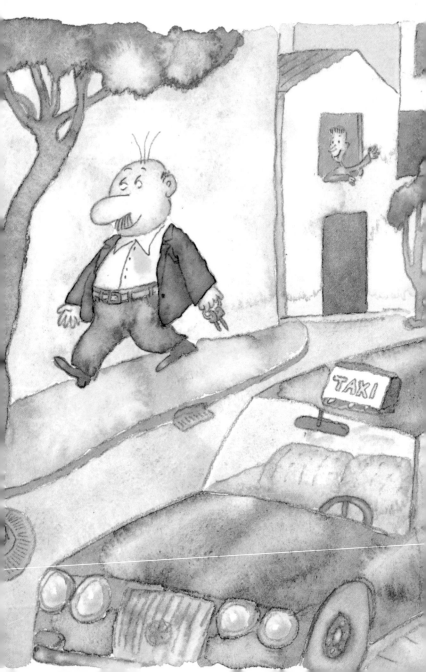

1

瑪麗香水

　　我爸爸是個非常出色的人，雖然他長得又矮、又胖、頭上豎著三根毛，可是他的眼神卻很溫柔。說起爸爸的那雙眼睛，真是不可思議：那是一雙能看透一切的機靈眼睛、一雙純潔的大眼睛、一雙生氣時會射出利劍、高興時會發出萬丈光芒的眼睛，那雙眼睛對整個世界都充滿了信任。尤其是對我──他唯一的兒子。

　　假如我是一個二十多歲的女孩，我會毫不猶豫地嫁給他，然後生下一大堆孩子，至少也要生兩

個，讓他們睡在上下舖。因為，像我這樣一個沒有兄弟姐妹的人，儘管有個好爸爸，但父子倆每天孤零零地面對面，實在很沒意思。

我媽媽已經去世了，到今天為止一共是兩年七個月零二十二天，總計九百六十四天。不知道九百六十四天對於一個死去的人代表什麼意義？我從不去墓園看她，爸爸也不去，因為我們都覺得媽媽活在我們心裡。為了讓她復活，我有一個名叫瑪麗的魔法道具。

那是一個貝殼狀的小瓶，上面的商標是：巴黎瑪麗香水，這是媽媽以前經常使用的香水。我只要閉上眼睛，用力吸著，媽媽就會出現在我的腦袋裡。她仍然穿著那件淺紅色襯衫，頭髮用一隻玳瑁髮夾夾住。我最喜歡玩這個髮夾了，只要把它鬆開，媽媽的頭髮就會飄到我臉上，我也會把臉靠在她的脖子上。剎那間，好像置身於一片飄著瑪麗香水的芬芳森林之中，多麼寧靜溫馨的森林啊！

通常這個時候我會哭，淚水順著臉頰流下，流到下巴，最後在枕頭上形成一個鹹水湖。哭泣讓人

覺得很舒服、很輕鬆，就像暴風雨過後一樣。不過，我不敢在爸爸的面前哭。他會生氣的罵：「過去的已經過去了，孩子！向前看！這才是人與動物

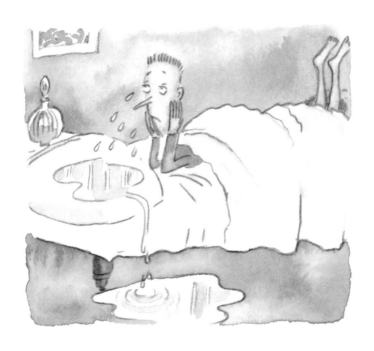

之間的差別！」

　　這時的爸爸有點像哲學家。但他可不能終日只

研究哲學，他也必須生活才行。有時，爸爸忙了一天，筋疲力竭，回來後就癱倒在長沙發上。開計程車是很累人的，通常他會喝一、兩杯酒，要是我出去一會兒，瓶子裡的酒就會少掉一大截，這時，我會把酒瓶拿走，輕輕地說：「夠了，爸爸！」

他也會點點頭說：「你說得對，小皮。」

他一向叫我「小皮」，對於一個十三歲的孩子來說，「小皮」這個名字很可笑。每當我大聲地說：「不要叫我小皮，我已經長大了！」，他就會一成不變地回答：「好！好！小皮。」

然後我就會衝到他身上，說他「固執得像隻小豬」。

我們在地上滾著，進行激烈的搏鬥，瘋狂的叫著、笑著，直到樓上的瘋女人敲打我們的天花板。

樓上的瘋女人是個老太太，神情冷淡，拐杖從不離手，她最愛用這支拐杖敲打地板，對全樓的人進行警告。

「她大概摟著拐杖睡覺吧！」爸爸說。

即使在夜裡，只要你一拉廁所水箱，樓上就會

傳來「砰！」的一聲。

　　「總有一天，我要叫她把那根該死的拐杖吞下去！」爸爸說。

　　「當心！他兒子是警察！」我小聲地警告。

　　「就讓那警察當孤兒吧！」

　　這一切都是說著玩的，爸爸不是粗暴的人，他

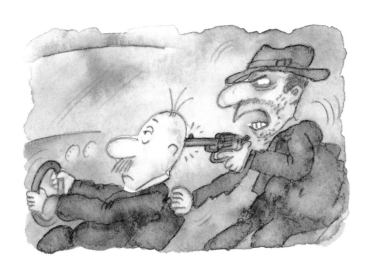

甚至有點靦腆。可是在工作的時候，他變得很勇敢，因為計程車司機這個行業必須勇敢。你覺得很

奇怪嗎？聽我說下去吧！

　　有一天，他載了一個男客人。在半路上，那客人拿著一支手槍指著他的太陽穴，當時正巧在一片曠野之中。那人威脅說：「靠邊停車！」爸爸並沒有驚慌失措，他用力踩油門，十秒鐘之後，車速已達160公里。

　　歹徒不再冷笑了，他緊抓著車椅，手槍也搖搖晃晃，170、180、190，公路筆直，但卻凹凸不平，經過一個大坑洞時，車子飛也似的被彈到了半空中，等到車子落地，歹徒的腦袋被重重地撞到車頂，他開始罵人。

　　這回輪到我爸爸冷笑了：「如果你開槍，我們就一起完蛋。」歹徒拿著手槍，顯得很蠢。爸爸知道下一個村子的警察局就設在村口。所以他一進村子就猛踩煞車，把車利死。歹徒撞破擋風玻璃，然後兩手張開，直直飛了出去，真不幸！他正好落在警察腳前！

　　計程車司機常有類似的遭遇。所以有時候，當

我一個人孤單單地坐在電視機前時，我會想他、擔心他、打電話給他。我可以透過無線電計程車電台，和他的64號車通話。聽到他說：「喂，喂，小皮，我現在停在車站前，正在抽菸。」然後就是一陣笑聲、親吻聲，於是我又可以放心地回到電視機前了。儘管如此，爸爸不在的時候，我一個人待在家裡還是很沒意思。

幸虧我有那瓶瑪麗香水。

這就是為什麼我要經常「當小狗」的原因，所謂「當小狗」，其實就是跟著爸爸一起做生意，爸爸取笑我說，他帶我上計程車，就像別的司機帶著他們的小狗一樣。城裡的107輛無線電計程車和總機蒂娜都認識我，他們叫我「司機助手」，我感到很驕傲！

我可是一隻博學的小狗哦！我會收錢、找錢，接電台電話，還能在地圖上尋找不知名的小巷子。

爸爸說：「和我的助手在一起，工作是一種樂趣。」我也這麼覺得。車裡要什麼有什麼：雞片餅乾、可口可樂，還有好聽的錄音帶，這一刻，整個

城市都屬於我們。我總是盼望會發生一件刺激或冒
險性高的事情。可是，天黑了，該回家了！我還有
不少家庭作業等著做！尤其明天是星期四，考試特
別多，我真不喜歡星期四。

　　「我們該回家了，你還得做作業呢！今天的作
業有什麼？」爸爸問我。
　　「嗯，……有數學。」
　　「還有英文！」爸爸提醒我。
　　「還有……國文。」我懶懶地接口。
　　「小皮！你是不是有點賴皮？嗯？我們原先就
說好的：你必須每天按時寫完作業才能來當小狗！
回家吧！我準備晚飯，你寫作業……今天我們換換
口味，吃義大利麵！你喜歡嗎？」
　　「哦，好哇！可以換換口味！」
　　這是一個老笑話了，因為我們天天都吃義大利
麵，爸爸也只會做義大利麵。
　　哦！不對！我們的確常換口味，我們有時吃義
大利切麵，有時吃義大利螺旋麵，有時吃義大利小

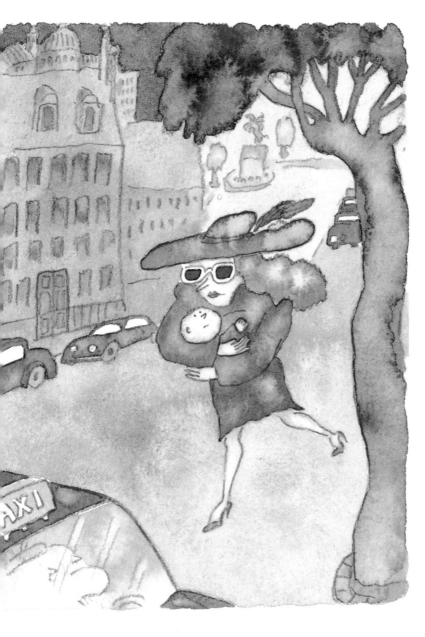

貝殼麵。

在回家的路上，猜猜看我們在大街上看見了什麼？一個女人在招手攔車，她懷裡抱著一個孩子。走路還一瘸一拐的。

「我們不能丟下她不管。」爸爸說。

那女人戴著太陽眼鏡，天都已經黑了，還戴著太陽眼鏡！她上車後只說了一句：「到圓形廣場。」我看到爸爸的表情有點為難，因為圓形廣場在城市的另一端，他撇了撇嘴，猛地把車發動起來。

很快地，車裡充滿了瑪麗香水醉人的芬芳。這個女人也用瑪麗香水！我忘了作業、忘了義大利麵，只想起媽媽輕柔的頭髮。一路上我們都在沉默中度過。

到了圓形廣場，那女人付了錢，匆匆忙忙地下了車，甚至不等找錢，就消失在一幢大樓的拐角處。我手裡拿著一張千元大鈔。

「幹這一行總是會碰到各種怪人！」爸爸說。

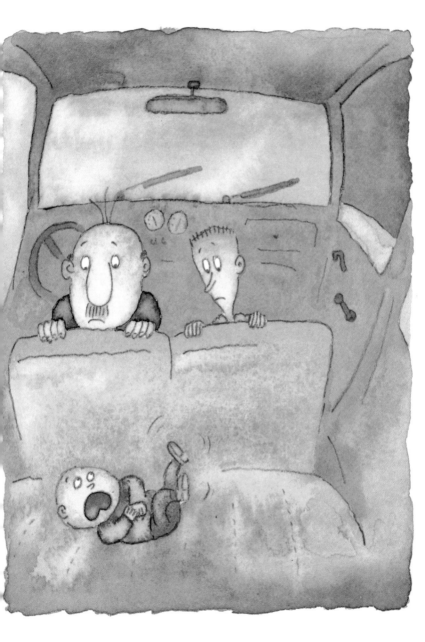

「她用的香水跟媽媽的一樣。」

「對，我注意到了。」

他又露出痛苦的表情，可憐的爸爸！我不該說這句話的。

好一會兒，他才對我說：

「好了！今天下班了！」

突然，我們聽到一聲輕輕的哼聲，嚇了一大跳，趕緊回頭看看究竟怎麼回事。……後座上竟然有一個孩子！那女人把孩子忘在車裡了！

爸爸說：「啊！這怎麼可能！」

他打開車內的燈。

那孩子瞪著大眼睛，一雙充滿疑惑的眼睛。小臉蛋胖胖鼓鼓的，像是準備要吹蠟燭似的。

「爸爸，他好可愛哦！」

突然，那孩子咧開小嘴對我們微笑，兩顆小牙露了出來，胖胖的腿飛快地蹬了起來。我笑了！

「真的，他很可愛……」

「他有多大？」

「我不知道。可能一歲、或者一歲半……」

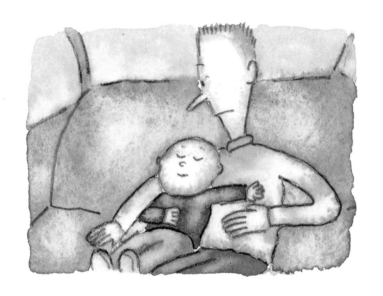

　　我們這個小乘客大概覺得安全了，他翻了一個身，趴在座椅上，自己玩了起來。我也爬到後車座上，帶著雞片餅乾，兩人一起吃了起來，爸爸則在街上慢慢開著車，尋找那個戴太陽眼鏡女人的蹤影。

　　他又開回圓形廣場。

　　什麼事都會發生，即使是好母親，也會把孩子弄丟的！記得有一次，媽媽就把我忘在市場的肉舖

前，當她回來找到我時，臉都羞紅了。

　　爸爸在圓形廣場等了五分鐘，他不停地用手敲著方向盤，他的呼吸聲音聽起來沉重極了。他說：

　　「她是故意拋棄他的！真狠心！一個這麼漂亮的小男孩！好吧！我有辦法。」

　　我問：「什麼辦法？」

　　「警察局。」

　　「警察局？」

　　「當然找警察，怎麼了？我也不喜歡跟警察打交道，可是有什麼辦法？」

　　小娃娃乖乖地坐在我旁邊，他拉著我的手，很用力地握著，彷彿聽懂了父親的話。

　　接下來又是一陣沉默，我在後視鏡裡和父親的目光相遇，他很快的把眼睛移開，動作生硬地放進一捲錄音帶。孩子把頭枕在我的腿上，我閉上眼睛，聞到孩子的衣服上有瑪麗香水的味道。

　　車子開動了，我希望那個戴墨鏡的女人會出現在馬路的盡頭，她會張開手臂，把孩子和我一齊摟進懷裡。她的頭髮會像媽媽的頭髮一樣，飄在我臉

上，從此以後，我們就不怕再受到任何的威脅。

車子停了下來。爸爸叫我：

「小皮。」我沒有回答。

接著，父親又大聲喊：「小皮！」

我睜開眼睛，看到一塊閃亮的牌子：警察局。一名警察站在門口，正在抽菸。

爸爸輕輕地說：「去吧，小皮。」

我也輕輕地說：「不。」然後又閉上眼睛。

沉默，長長的沉默。孩子睡了！我們倆人緊緊靠在一起。他的呼吸很均勻。突然，我聽見有人在敲車窗玻璃，我不敢睜開眼睛！玻璃搖下去了，一個和氣的聲音問道：

「有什麼事嗎？」

「哦！沒有，沒有，警察先生。一切都很好，我們要回家吃晚飯了！」爸爸說。

車子又開動了。我提心吊膽，生怕事情再生變故。馬利靠著我，讓我覺得很舒服。我在心裡叫他馬利，與瑪麗香水同音的馬利。

我睜開眼睛問：「他可以跟我一起睡嗎？」

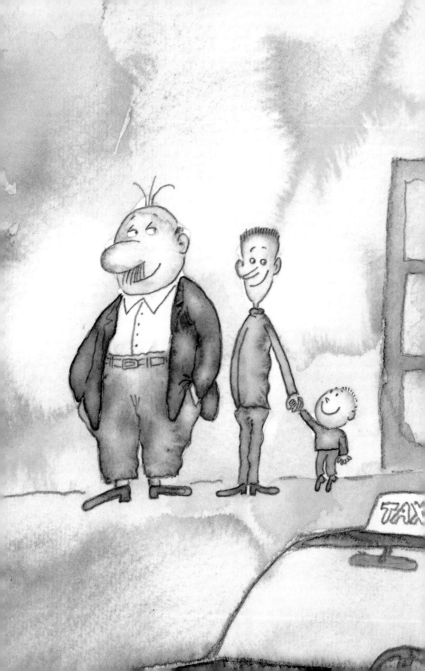

爸爸沒有回答。他看起來很煩躁,他很少這樣,最後他說:

「一到家,你就給我寫作業!」

這一回,是我沒有回答,爸爸又說:

「你聽到了嗎?」

我一言不發。也許他很火,可是我也一樣,我覺得他不再是個好人了,他想把馬利當成包袱似的甩掉!他唯一關心的事就是我的作業。英文冠詞、過去分詞的配合、數學的平方根⋯⋯這些有什麼重要?現在馬利從天而降,這才是最重要的,不是嗎?

「生活的藝術,就是抓住可以使自己變得更好的機會。」這是開64號計程車的那位大哲學家說過的話。

我嘟起嘴巴,把身體縮成一團。誰惹我,誰倒霉!爸爸放慢了車速,我聽見他在自言自語:

「也許我們不能再度拋棄這個小傢伙,明天再說吧!」

看!我不是說了嗎?爸爸是個十分出色的人!

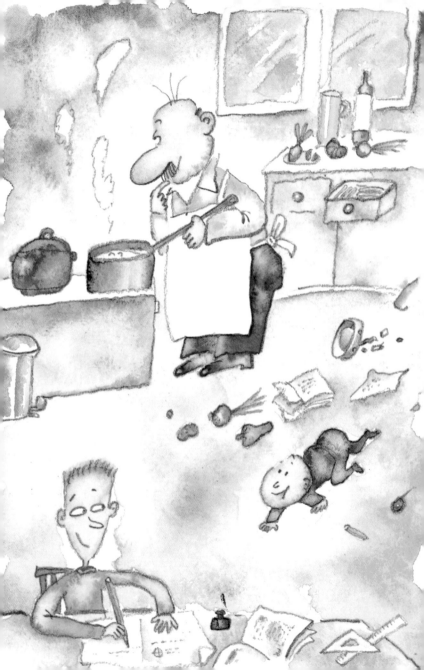

我的小馬利

最近家裡的氣氛，就好像我們一直是三個人一起生活似的。爸爸一邊吹口哨，一邊煮義大利麵；我的作業寫得又快又好；而馬利每天從這邊爬到那邊，碰倒了菸灰缸，撕破了電話簿，還在長沙發上撒了一泡尿。

「啊！這個小豬！」爸爸說：「快去找塊吸水的毛巾，小皮。我們得先去買幾片尿布。」

突然，馬利大哭大叫起來。

爸爸說：「唉呀！你會吵到樓上的瘋女人！」

　　果然不出所料，天花板被拐杖聲震得直掉灰。爸爸趕緊往馬利嘴裡塞了一塊雞片餅乾，然後從壁櫥裡翻出一個我小時候用過的奶瓶，把它洗乾淨，沖了一瓶牛奶，馬利兩三口就把牛奶吸光，嘴裡還發出哼哼的聲音。不久，他就睡著了。

　　爸爸和我一直看著他。教堂傳出午夜的鐘聲，我們結束了四月十七日星期三，這個歷史性的一天，進入了十八日星期四，我不知道我們將迎接什麼樣的一天？現在，我不願多想，只想上床睡覺。我輕輕地問爸爸：

　　「他可以在我房裡睡嗎？爸爸？」

　　「嗯，如果你願意，不過，你知道……」

　　「我知道，他不是我們家的孩子。」

　　「如果我們留下他，就好像偷竊一樣。」

　　「不，不是偷竊！他被人遺棄了，沒人要他。」

　　「你知道什麼？說不定他爸爸正在找他。父母之間這種事很多。比如說，他媽媽寧可把他丟掉，也不要把他還給他爸爸。這個世界無奇不有！」

「他也許是個被拐騙的小孩。」

「你太異想天開了！」

「那個戴墨鏡的女人，可能是專門拐騙小孩的人。」

「那她怎麼會把小孩丟在我們車裡？」爸爸指著熟睡的馬利說：「你太會幻想了，小皮！」

「這個世界無奇不有嘛！」我笑著說。

爸爸拉著皮帶，往上提了提褲子。這是個下意識的動作，每當他不知所措時，就會出現這個動作。

我們把馬利放在一張毯子上，緊挨著我的床。現在，即使是地震也晃不醒這傢伙！至於爸爸呢？沒過兩分鐘，他就打呼了。再加上那個舊冰箱的聲音，簡直就像在一艘渡船的機房裡。我睡不著，伸出一隻手臂去握住馬利的手，這是一種幸福。馬利，哦，我的小馬利！我另一隻手握著瑪麗香水瓶。

要是真有上帝，祂一定不太喜歡我！因為，祂把媽媽召回身邊，所以大概比較喜歡媽媽吧！現

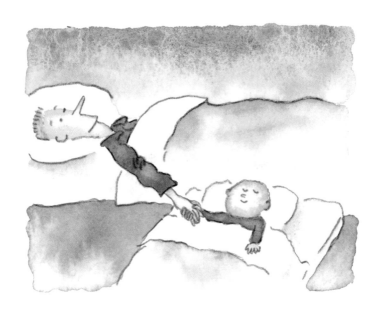

在，祂至少應該把馬利留給我。

我從床上起來，走到窗邊，看著天空圓圓的月亮和閃亮的星星。我對上帝說：「如果你真的存在，請你行行好，把馬利留給我。至少不要讓這個無辜的孩子流落到警察局，只有罪犯才會被送到警察局。」

星星閃爍著，閃爍著。我被它照得眼花撩亂。等我再躺回床上時，突然有一個想法：爸爸應當去

找那個戴墨鏡的女人。我用力搖醒打呼嚕的爸爸，還敲打他的木床。他嚇醒了，一下子不知道身處何處，也弄不清是白天還是黑夜。他揉了揉眼睛，含糊不清地說道：

「你在搞什麼鬼？現在幾點了？」

我說出我那閃閃發亮的想法。

「啊！你讓我清靜點行不行！我對這件事厭煩透了！你明明知道這件事只有一個解決辦法！那就是把孩子送到警察局！」

好吧，我不堅持了。很明顯的，我爸爸表面上是個好爸爸，其實根本沒心肝，甚至連我，他都不愛。

我不會流眼淚，身邊有了小馬利，我不能再用眼淚來解決問題，我要行動，行動！

第二天早上，爸爸喊我起床時，我躺在床上裝睡。這種事我最行了，我把兩手鬆開，裝作呼吸均勻，然後將身子攤在床單上，等著爸爸走開。

門輕輕關上了，我又等了一會兒，然後起床。我偷偷溜進廚房，在籃子裡裝了許多食品。有：牛

奶、玉米片、餅乾、可樂、香蕉等等。

接著我拿起一支筆在房門外寫上：「你什麼時候找到馬利的媽媽，我就什麼時候出來。」

我的個性可能有點衝動，還有點倔強，這是我的缺點，我承認。我會為一點小事生氣，覺得別人不愛我。因為我是七月二十一日凌晨兩點出生的巨蟹座，一個正在升起的巨蟹星座！

「巨蟹座，都是一些幻想家和讓人厭煩的人。而你呢？你是個雙料巨蟹！」爸爸對占星術很在行。

「對，不過我是在獅子星座的前夕出生的，這彌補了巨蟹星座的不足。」我說。

「不錯，獅子座非常好動。也就是說，當你決定討人厭時，就決不罷休！」

這天早晨，當爸爸拚命敲門時，我心裡其實很難受。馬利又哭又叫，樓上的瘋女人不停地敲地板，我真不知該如何是好。天亮了，馬利不能留在

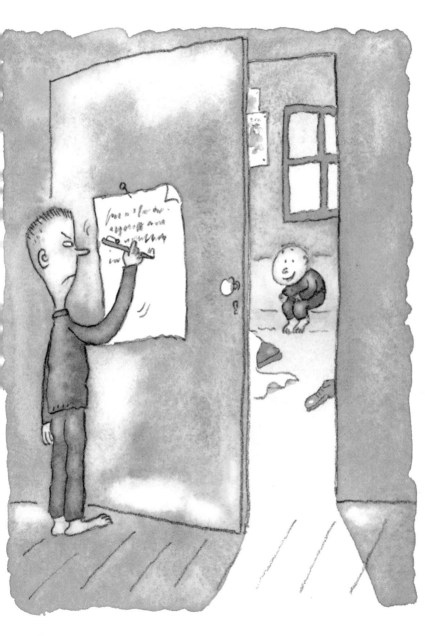

這裡了。

　　我什麼都試過了：把頭埋在枕頭裡、用手摀住耳朵、哄著馬利，唱歌給他聽。就是不想聽到爸爸的聲音，可是不行，他在門外罵我，求我。

　　我打開門，撲到他懷裡，不停地哭著。他輕輕說道：

　　「我不是你的敵人，小皮，你腦袋裡在想些什麼？我們不能就這樣把馬利留下。因為我們生活在一個有法律的社會裡。不過，我們或許可以拖延一段時間──我努力去找那個女人。但是，說實話，我並不相信真的能找到她。現在的問題是，我們該如何處置他呢？」

　　「我來照顧他。」

　　「那上學呢？」

　　「我可以請病假。」

　　「可是你沒有生病。」

　　「馬利的事讓我生病。」

　　我微笑著說出這句話，這微笑讓父親心軟。我又補充說：

「我的成績一直是Ａ＋。即使降到Ａ－，也沒什麼可怕的。你的兒子是這麼好的學生，算你走運！」

父親又提了提褲子，然後親切地抱住我。

馬利蹬著腳，他身上有尿臭，聞不到瑪麗的香味了。

「好臭！我們叫你臭屁吧！」爸爸說。小臭屁緊緊抓住他，這小傢伙把我忘了，連嬰兒都這麼薄情。

我用微波爐為自己熱牛奶時，他們兩人笑著走進了廚房。爸爸把馬利拋到天上，就像當年他拋我一樣。那時媽媽總是很擔心的喊著：「快停下來，老公！」

現在，我也說：「快停下來，爸爸！」

可是他根本不聽我的話。

他看見那杯冒著熱氣的牛奶，就說：

「哦，快看，馬利，小皮哥哥把你的早飯準備好了！」

這下子，這個家裡沒有人關心我了！我垂下眼

睛，盯著眼前的麵包，仔細塗上巧克力醬。

馬利伸出手來，一下子就奪走了我的麵包，塞到嘴裡。父親衝了過來，大喊：「啊，不！這是小皮的麵包啊！你要乖一點！」

爸爸這句話使我與生活和解了，我把麵包讓給了馬利，再給自己熱了一杯果汁牛奶。爸爸在聽地方新聞，今天沒有報導失蹤孩子的事。他捏捏馬利的鼻子，對他說：「收音機裡都沒人提到你！」爸爸在上班之前，擺出一副嚴肅的表情，對我下達命令。他一再問：

「你聽懂了嗎？小皮？」

我像頭小毛驢似的點著頭：是，是。

他又說一次：「千萬不要去惹樓上的瘋女人，別忘了她兒子是個警察！我今天會一條街一條街地尋找那個女人！希望能在大海裡撈到一根針！馬利午睡時，你做做功課，好嗎？」

是，是，小毛驢點著頭。

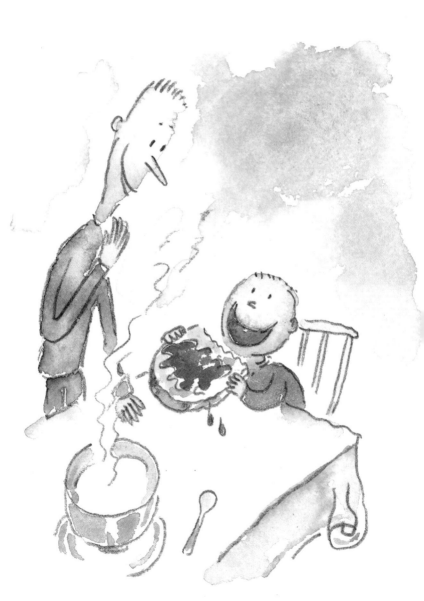

警　察

四月十八日星期四。

爸爸剛走。馬利在玩我以前的玩具，是媽媽把那些玩具保存下來的，媽媽什麼都留著。

我陪著馬利在地上爬、流著口水，彷彿又回到了童年。既然不上學，我便決定把一切都記在作業本上。現在是九點半，大家正在上歷史課，真可憐！那個可怕的歷史老師，那個扔粉筆冠軍的老師。

一天，我正在打哈欠，粉筆頭直直地扔進我的

喉嚨，我差點沒嗆死，全班都笑破了肚皮，而歷史老師則穩穩地站在講台上，為自己準確的投擲動作而自豪！回家後我告訴爸爸，以為他一定會找老師算賬。結果他只對我說：「十個老師當中，至少有一個無能，一個是瘋子。這都是經過統計的，每一個行業都是如此，你應當習慣，小皮！再說，在老師面前打哈欠，也很不禮貌。」

有時爸爸很膽小，特別是在媽媽去世之後。或許是因為我長大了吧！人越大，就會對父母的行為越挑剔，到了二十五歲才會好一點，這是班上同學說的。

馬利非常可愛，我們兩個像親兄弟一樣。好久沒玩這些玩具了！今天我又開始玩起搭積木的遊戲，我蓋了一座有兩個煙囪的房子。然後對馬利說：「這樣一來，聖誕節的時候，我們就能得到雙份的禮物了。」其實我並不相信聖誕老人，我倒是有點相信上帝。不過馬利還小。人小的時候，相信仙女，相信精靈，以為地球是平的，以為小孩是從石頭裡蹦出來的。我真希望自己還是個小孩！我也

希望馬利永遠不會長大！

中午十二點半，爸爸打電話回來，他說一上午都在圓形廣場附近開來開去，但是什麼都沒發現。另外，他不回家吃飯了，他要繼續尋找。馬利趁我講電話時，把半瓶瑪麗香水都撒到自己身上，他身上香氣逼人。很奇怪，香水太多了也不好聞。我罵了馬利，他撇了撇嘴，然後就吮起大拇指來，我趁機把他哄睡了。

晚上七點，爸爸筋疲力竭地回來了。他說，今天他一看到瘋女人，就開車猛追，可是沒有一個是那天晚上的女人。

「看來，瘋女人比我們想像的多。」他說：「我還被人罵是老色狼，差一點挨了一耳光。」可憐的爸爸！我特別為他倒了兩杯酒。

這天晚上馬利的脾氣壞極了，他把積木推倒、奶瓶打碎。不用說，瘋女人又發瘋了，最後她忍無可忍，乾脆來敲我們家的門。她裝出若無其事的樣

子,想進來查看我們的房間。爸爸罵她是「老潑婦」,接著又後悔地說:「我真不該這樣!要是她到兒子那裡去告狀怎麼辦?」

　　四月十九日星期五。爸爸又開車上街,他的情緒很糟。

　　而我呢?心裡很想念班上的同學們,今天有國文課,我非常喜歡教國文的女老師,她真是才華洋溢。

　　這個星期五跟星期四完全一樣,馬利一會兒哭,一會兒笑,吃飯,睡覺。我所做的每一件事都是為了馬利。關在家裡照顧孩子的生活,這哪叫生活?我開始感到厭倦了,真想去踢足球!

　　爸爸回來得很早,還帶回一個壞消息。他把這事告訴了92號計程車司機雷蒙,雷蒙是爸爸的朋友,消息非常靈通,他說警察這幾天正因為一件拐騙案而忙得不可開交。

雷蒙還說：「當心！說不定就是這個孩子。我建議你趕緊把他扔了，因為現在才送去警察局已經太遲了，他們會懷疑你的。」

爸爸想說服我：這條壞消息說不定是條好消息。如果馬利是被拐騙的孩子，就證明他父母正在等著他，他不是棄兒，也不是孤兒，他有愛他、珍惜他的人。

最後爸爸說：「或許我應該聽雷蒙的建議。」

我說：「你想幹什麼？」

「什麼也不想幹，小皮。」爸爸別過臉去。

「你想把馬利扔了，是嗎？」

我看到爸爸的臉色變了。他最不會撒謊，而且，我總能猜到他的想法。這多虧了我擁有雙料巨蟹座的特性，巨蟹直覺很強，而我呢？我有雙倍的直覺。

門外有聲音，有人在低聲交談。過了不久，傳來一陣敲門聲。爸爸看著我，神色不安。

他說：「會是什麼人呢？」

他走到門前，把手放到門把上，大聲問道：
「誰？」
「我是您的鄰居。」

原來是樓上的瘋女人，我們喘了口氣，可是心還是懸著。父親遲疑著沒有開門，他下意識提了提褲子。馬利在玩花生、胡蘿蔔和蔥，這些都是晚餐要用來煮湯的，我把他抱在懷裡，躲進廚房。

我聽見爸爸開門的聲音，接著是一陣叫喊聲。我看見警察衝了進來，手裡舉著槍。爸爸掙扎著，警察想從我手裡奪走馬利。馬利和我叫喊著，死死抱住對方不放。慌亂中，我看見爸爸躺在地上，鼻子在流血，樓梯上還有很多人在看熱鬧，樓上的瘋女人也在裡面。

最後，警察還是奪走了馬利，從他褲子上撕下來的一塊布還留在我手裡。我對著那塊布哭泣，馬利！馬利！

有人碰我的肩膀，我抓住那隻手，狠狠地咬著，手鬆開了，有人在叫、在罵。警察在我身邊亂轉，我聽見父親的聲音在顫抖：

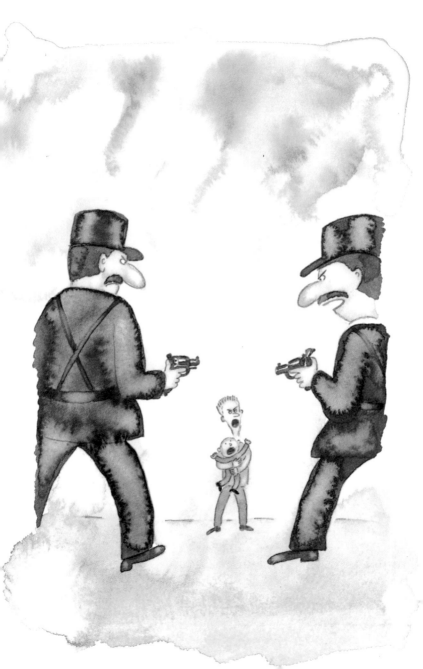

「孩子！別做傻事！」

我從他們的腿下鑽過去，推開所有擋住我的人，跑到廚房。我像瘋子似的，舉起一把大菜刀。面前站了好多人，他們一齊說：「快住手！一個十三歲的孩子舉著一把大菜刀可不是好玩的。」我相信他們從我的眼神中看得出我是認真的。

這太不公平了！我用力扔出菜刀，菜刀深深地嵌入地板。警察朝我衝過來，把我按在瓦斯爐上，我憤怒地哭著。馬利！馬利！

一個人不慌不忙地走過來，大概是警長吧！他托起我的下巴，說：「好兒啊！你真是一頭小獅子！」他有一雙金屬般的冷酷眼睛，像個機器人似的。

我低下頭，累了。我數著馬利扔了滿地的花生、胡蘿蔔和蔥。哦，我的小馬利！

雷蒙到警察局來保我，是爸爸叫他來的。我根本來不及和爸爸擁抱，就看著他消失在一條昏暗的

42

走廊盡頭，途中，他轉過頭，臉上掛著微笑。警察拉他、推他。我再一次喊叫著，跺著腳。

　　我使盡渾身解數在警察局吵鬧，當他們看到雷蒙來了之後，如釋重負。到了汽車裡，雷蒙說：

　　「你爸爸眞蠢！我早就跟他說過了！」

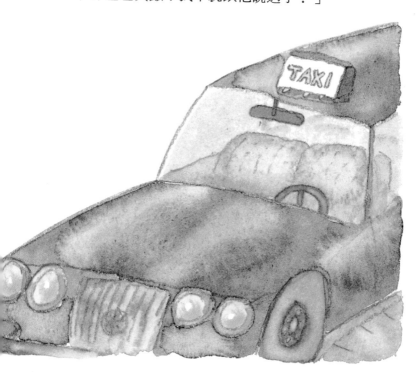

「都是我的錯。」

「你的錯？不對！他是大人！」

「不對，是我的錯！」我再一次、用力的說一遍。

雷蒙把手放在我的腿上，說道：

「好了！一切都會解決的。巴特在等你呢！」巴特是雷蒙的兒子，也是我的同班同學，說實話，我不喜歡他，巴特是個愛吹牛的傢伙，他吹說他跟班上所有的女同學都出去過，他自以為在各方面都很厲害。我很討厭他，可是他卻把我當成最好的朋友。

「你爸爸坐牢了？」

「不是坐牢，他在受審，這是不一樣的！」我聳了聳肩膀回答。

他媽媽叫麗麗，我很喜歡她。麗麗是泰國人，她把我摟在懷裡，態度很誠懇。我讓那憋了好久好久的淚水像泉水一般湧了出來。她撫摸著我的頭髮、我的脖子。我哭了，她身上很香，但不是瑪麗的味道，是另一種香水。她是一個真正的媽媽，活

生生的，和所有的媽媽一樣。我哭了又哭，爲在監
獄裡的爸爸，爲死去的媽媽，爲失去的馬利，痛哭
流涕。

那個巴特正吃著香蕉，他安慰我：

「你爸爸很快就會出來的。」

「好了，孩子們！上床睡覺吧！」雷蒙說。

我貼著牆躺在床邊，以免聞到巴特滿身的香蕉
味。麗麗和雷蒙在走廊裡低聲說著話，不久，門打
開一道縫，麗麗身穿睡衣，出現在亮光裡。她輕輕
走到床前，輕輕的吻了我的額頭。我爲自己不喜歡
她的兒子而感到不好意思。

「他已經睡了。」她挺起身子，我立刻用手抓
住她，喊著：「媽媽。」麗麗一動也不敢動。

她說：「他在做夢。」

是的，我在做夢。我拉著媽媽的手、親她的手
背、她的手心、她的手指。

麗麗坐在床邊，對我說：「可憐的孩子！」
嗯，是的，我是一隻受盡生活折磨的可憐小貓。

　　我在黎明時醒來，覺得很冷，巴特把被子全拉在他身上了。從牆的另一邊傳來雷蒙的鼾聲，他打起呼來跟爸爸一模一樣。只是，爸爸現在可能蜷縮在一把破椅子上，面前有兩個警察，領帶鬆開著。我在電影裡看到過這種場面。有時候，他們煩了，爸爸就被檯燈照得睜不開眼，他抬起一隻手遮住眼睛。一個警察從他身後走過來，打了他的頭一下，然後說：「快承認吧，你這隻固執的騾子！」有時，他們會給他一小瓶啤酒和一支香菸，和氣地對他說：

　　「我們會從寬處理的，你的樣子不像壞人。」

　　想像著電視裡的這些情節，主角卻換成我的父親——我那個十分出色、頭腦有點笨的父親；我那有點像哲學家、有點膽小的父親；我那獨一無二的、唯一的父親……

　　我淚如泉湧，一個人能不能一連哭上幾個小時？人的淚水儲藏量是否有限？會不會有心裡明明很難過，卻流不出眼淚來的情形？

　　我從牛仔褲裡掏出一張面紙，一塊揉爛了的面

紙，這張面紙上面有瑪麗香水的氣味。

對了！瑪麗香水！

我一下子坐了起來，腦中閃過一個靈感。巴黎出品的瑪麗香水不是到處都能買到的，城裡的三家香水店，只有娛樂場裡的那家香水店有賣。我曾經和媽媽一起去過，我好像還曾聽她說：

「啊！這可不是每個女士都會用的香水！我可以向你保證：在我們這裡，用這種香水的女人不會超過五十個。這是一種歷史悠久的香水，當然價錢比較貴！」

我閉起眼睛，想著媽媽的容貌，我知道，她回來幫我拯救爸爸了。我心裡想：在這五十個女人當中，跛腳的一定不會太多。我想我們應該以娛樂場香水店為起點，追蹤瑪麗香水這條線索。

我為這個發現興奮不已，那個女拐騙犯快抓到了！爸爸自由了！我走到窗前，天還是黑的，東方籠罩著黎明的光暈。我猶豫著，沒敢叫醒雷蒙，肚子餓得一直叫，我鑽進廚房，找到餅乾。我一邊嚼著，一邊沉思。我好想念馬利，他已經回到父母家

裡，在這座城市的某個地方，他是否會忘了我們？如果我抓到拐騙犯，他的父母一定會對我說：「我們該如何感謝你？」

這時我就可以大聲的說：「我要見馬利。」

雷蒙發現我趴在廚房的桌子上睡著了，一大包餅乾吃得只剩二片，醒來後，我立刻說出我的計畫。

他說：「等一下！我覺得我需要喝一杯咖啡來清醒一下。」

這杯咖啡，他喝得沒完沒了，我急得直跺腳。當我把計畫向他說明之後，他說：

「不錯嘛！走，快點！我們去把蕾絲叫醒！」

「蕾絲？」

「娛樂場香水店的老板娘。」

「你認識她？」

他俯下身，低聲地對我說：

「她是我的老情人，那是在認識麗麗之前的事，那時候我還很年輕。不過你不要告訴麗麗，她那麼愛吃醋！」

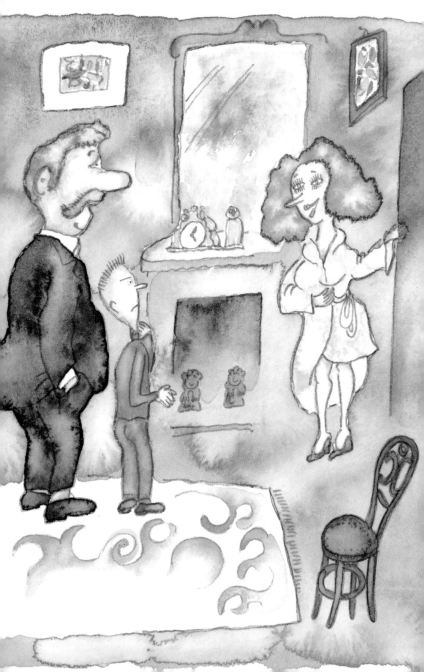

手　　槍

　　香水店老板娘看到我們出現在她那漂亮的套房門口時，嚇得驚慌失措，她還來不及梳洗呢！

　　她搖著手說：

　　「你們自己坐，我要稍微打扮一下……」

　　這下子，雷蒙有足夠的時間向我講述他當年的風流韻事了。

　　「啊！那眞是一段美好的時光！我和蕾絲一起過著夢幻般的生活。有一天夜裡，我們偷了一個朋友的車，我當時的開車技術已經不錯了，以每小時

150公里的速度在鄉間的公路上狂奔，一手握著方向盤，一手抓著酒瓶！我們撞倒了一棵樹，車也被撞壞了，雖然我們還活著，不過，蕾絲卻撞傷了一條腿，從那以後，她就變成了跛腳……」

「她跛腳？」

「是的。」

我的問題讓他愣了一下，之後他驚嘆道：

「啊！不，孩子！你胡思亂想什麼？」

蕾絲出現了，頭髮梳得光亮，臉上塗了粉，我仔細的看著她：她是瘸子！真的，她瘸得很厲害。我目不轉睛地盯著她，我想像著她戴上墨鏡，頭髮染成褐色的樣子。她在黃昏時坐上我們的計程車，懷裡抱著一個孩子。

「他一直盯著我！」香水店老板娘說道。

「他晚上沒睡好，對吧，孩子？事情是這樣的，蕾絲……」雷蒙一面說，一面招了我一下。

雷蒙說話的時候，我一直用一種不懷好意的眼神盯著她，並窺視著這個可疑女人的反應。

她不停地點點頭，回答「哦！」、「啊！」，

然後她把手指放在下巴上，深深地思索著。一會兒把兩腿交插，一會兒又把兩腿分開。

最後她說：

「我想起一個人。一個星期以前，如果我沒記錯的話，那應該是星期六，來了一個褐色頭髮的女人，她買了一大瓶瑪麗香水。她只買了這一樣東西。我很清楚地記得她，因為她和我一樣，腿也有點跛，我對跛腳女人總是很同情……」

她帶著一種可憐的微笑說出這番話，雷蒙把手放在她膝上。

「不過你還是最漂亮的女人！」他說道。

「我知道！說起這條腿，都是你的錯！」他們笑了。

老板娘提出一個建議：立刻到商店去查帳，那一大瓶香水的價錢是2500元，那女人使用信用卡付費，這很容易找到。

老板娘迅速地澆了花，關上煤氣，套上她的外衣。匆忙中，她還不忘拿出一盒雞片餅乾給我！

雷蒙溫和地對我說：「你看！你差點誤解了一

個好人！」

　　的確，這個蕾絲很熱情，在汽車裡，我竭力微笑，以彌補剛才那「不懷好意」的眼神。

　　那女顧客所使用的信用卡是雷德銀行的。我們透過關係，查出她住在天使街8號，在賽馬場附近，已經到了城邊了。

　　雷蒙興奮地說：「我們就要成功了！」

　　你們應該瞧瞧我開著92號計程車在街上狂奔的樣子。我對司機說：「天使街，快點！」蕾絲在店門口向我做出表示勝利的「Ｖ」字手勢。要不是得照顧店面，她一定會跟我們一起去抓人。

　　我們想出一個方法。那女人認識我，因此我留在車裡，由雷蒙去按她家的門鈴，引她出來，讓我能辨認她。如果真是那晚抱著孩子的跛腳女人，我們就立刻用無線電話報警。

　　天使街8號是一幢很大的破房子，屋頂上有個洞，花園像個叢林。雷蒙按鈴的時候，兩隻狗瘋狂

地跑了出來，一個男人的聲音喝住它們。柵欄門開了，出來一個留著小鬍子的大個兒男人。那人轉回屋子，喊了一聲。隨後，一個女人出現在台階上，正是她！

　　我在車後座上縮成一團，啊！正是她！我趕緊捂住嘴，免得高興得叫出聲音。我開始自言自語：你得救了，我的好爸爸！還有馬利，哦，我的馬利，你這從天上掉下來的小弟弟，我們一輩子都會情同手足！

　　我又朝外面看了一眼，我看到那女人手裡拿著一支手槍，小鬍子抓住雷蒙的衣領用力拉他。柵欄門又關上了，發出可怕的吱吱聲。

　　我又倒在座椅上，要是真有上帝，現在他必定正看著我們受苦，說不定還很開心呢！而我們呢？我們一點都不明白，拐騙犯總不會把按門鈴的人都關起來吧！一定是因為門口這輛出租車的緣故，那女人起了疑心！

　　這一輛出租車和我們家那輛完全一樣，拐騙犯把雷蒙當成我爸爸了！唉，唉，唉！我一再幹蠢

事！爸爸關在牢裡！而雷蒙叔叔成了人質！

　　不管怎麼說，有一件事情可以肯定：罪犯就在這裡。我小心地在前座摸到了電話，這種時候，我可不能被發現。我輕輕地對著電話機說：

　　「喂，蒂娜嗎？我是64號的兒子，我現在在92號車裡……」

　　「你好，助理司機！你在雷蒙的車裡做什麼？」

　　「事情非常嚴重，請妳立刻報警！」

　　「報警？」

　　「是的，地址是……」

　　我正要把地址說出來，柵欄門猛地開了，兩扇門一下子同時敞開，一輛跑車衝了出來，路上砂石四濺！那男人坐在駕駛座上，女人坐在他旁邊，她又戴上了墨鏡。車子飛快地開走了！

　　「蒂娜！請記下這個車號：HE3942，車型是一輛紅色跑車，裡面坐著一個男人和一個女人。他們可能殺死了雷蒙！請通知所有的計程車攔截，快！」

　　我衝向拐騙犯的房子。我對上帝說：「求求你，不要讓屋子裡有同謀，至少這一次你要對我好一點。」

　　我開始按鈴，沒有人回答。

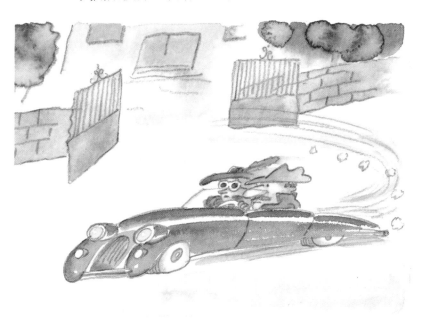

　　我怯生生地推門——門軸需要上油了，必須很用力才能推動。走廊裡一股霉味和啤酒味，還有一

堆空酒瓶，酒瓶滿地亂滾，瓶子的滾動聲沒完沒了，我嚇得貼在牆邊不敢動。然後我放下心來，既然沒有反應，就說明裡面沒有人。雷蒙怎麼樣了呢？我叫著他的名字，一邊喊一邊找，找遍了所有房間，我越喊越害怕，萬一他死了怎麼辦？

謝天謝地，他被捆綁在地窖的煤堆裡，滿臉烏黑。

雷蒙成了非洲人，他瞪著兩隻驚訝的大眼睛。我解開他的繩子，他吃力地伸開四肢，說：

「這是多麼刺激的歷險！明天的報紙說不定會刊登我們的新聞，我們成了英雄！我們要發財了！獨家新聞！我可以退休了！」

他不停地說著，這個雷蒙，大概是受了刺激吧！我盯著他的眼睛，說道：

「你還好嗎，雷蒙？」

他笑著說：

「你這孩子，看上去挺瘦弱的，其實是一個勇敢又倔強的傢伙！」

這是對雙料巨蟹的最好恭維！應該讓我爸爸聽

聽這句話。我得意極了，回到車上，又拿起電話：

「喂，蒂娜！怎麼樣？」

「那輛跑車已被發現，它停在港口，在直升機的停車坪旁，現在所有追蹤它的車都向著它開去。」

「好極了！」

雷蒙已經恢復正常，他朝港口方向飛速開去，他要不惜一切代價目睹這場逮捕場面。雷蒙從座椅下拿出一隻手槍。得意地說：

「這是一支馬努林牌手槍。去年我在街角的槍隻販賣店買的，今天終於派上用場了。」

我們到的正是時候，那輛跑車困在車陣中，進退不得。三十幾輛計程車，全都亮著車燈圍著它。女人伸出胳膊，手裡舉著一支手槍，她仔細地瞄準。75號計程車的擋風玻璃碎了，接著是36號。司機雖然沒有受傷，但是他們嚇壞了，開始讓路。

「啊！這些膽小鬼！」雷蒙說。

他毫不猶豫，對著跑車開起槍來，打爆了兩個輪胎。那女人也很迅速反擊，她向我們這輛車掃

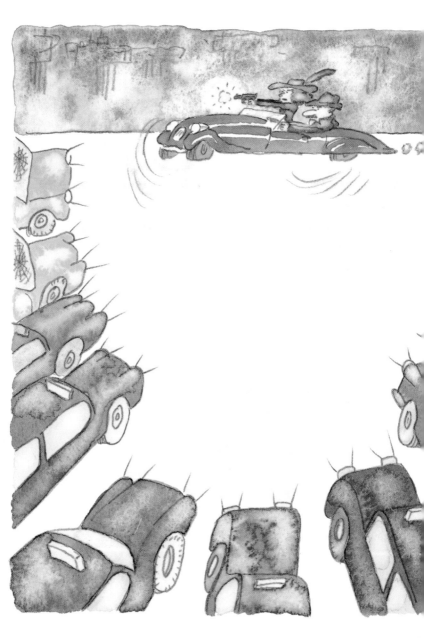

射，我把臉貼在汽車座椅上，雷蒙緊挨著我。子彈在車身上彈跳著，那聲音眞刺耳！等我們聽見警笛聲時，掃射才停止。

那男人和女人跳進水裡。長著機器人眼睛的警長走下警車，他平靜地說：

「他們跑不遠，我們馬上開汽艇追。」

他看見我，說道：

「啊！這不是我們的小獅子嗎？」

他想微笑，但這對機器人來說非常困難，他向我伸出手，我裝做沒看見，冷靜地問他：「我父親呢？」

他傻笑著說：「你父親？我們會放他出來的！」警察局的人眞幽默。我又問：「孩子找到他的父母了嗎？」

「對，對，他父母十分感謝你的父親，他讓他們省了一千萬呢！」警長還在冷笑。

一個警察和他一起冷笑著。警長又說：

「他們可不止這點錢呢！他們大概有五個工廠、十棟別墅，一艘遊艇和十幾輛名車！」

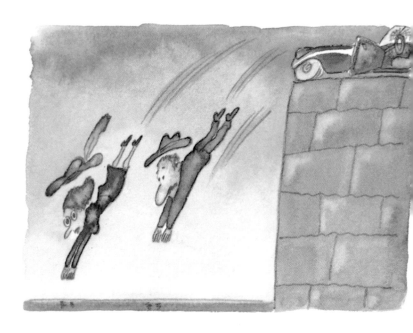

　　我腦袋裡閃過一個念頭：我永遠也見不到馬利了。有錢人是不會跟窮人打交道的，他們會給我們一點小費，我們還得低頭說謝謝。

　　機器人警察大概猜到了我的難過心情，一個機器人還有感覺！他說：

　　「是啊！我們跟他們不屬於同一個階層！」

　　我點點頭，語氣緩和了下來，問道：

「綁架的人為什麼把孩子扔在我們車上？」

「這個嘛！我想我們很快就會弄清楚。也許那個女人不想撕票，那孩子讓她心軟了。小孩很可愛嗎？」

我說：「可愛極了！」

為了不哭出來，我用力的嚥了一口口水。

雷　米

　　雷蒙成了風雲人物！他左臂受了傷，在槍戰中
卻一點感覺也沒有，等他發現袖子上有血時，嚇得
差點暈過去。現在，他正在警察局的大廳裡，面對
記者又變得神氣活現，不斷地講話，有時因為受傷
的左臂而疼得直咧嘴。

　　我和爸爸都躲開了。

　　「走，我們回家。我要喝一大杯啤酒，這幾
天，我最懷念的就是這個。」

　　「你不想我？」

「我當然想你了，小傻瓜！你該不會又爲這個生氣了吧！你知道他們是怎麼審問我的嗎？那些警察！整整一夜！當然，這是他們的職業。當人們需要他們時，看見他們出現還是很高興的。」

當我們快要回到家門口時，鄰居竟然夾道歡迎我們，消息傳得真快！

大家異口同聲向父親祝賀，但他嚴正地說：

「首先，我沒有任何功勞。有功勞的是我兒子才對。其次，我還有一句話要對你們說：請收回你們的恭維。當我戴著手銬被警察抓走時，你們連小手指頭都沒抬一下，只是站在一邊冷言冷語，因爲你們相信了樓上那個瘋女人和她的警察兒子。現在我正式宣佈，我要搬家，我不願意再跟你們這種僞君子做鄰居。」

我熱烈鼓掌，人羣一聲不響地散開了。我們互相摟著腰進了家門，像情人一樣。

我說：「馬利呢？」

「他很快就會來，他父母有我們的地址。」

「哦！他們大概只會派一個僕人來。」

「爲什麼？」父親不解的問。

「因爲他們是有錢人。」

「那又怎麼樣？怎麼能有這種偏見？有錢人並不都是忘恩負義的，我打過電話了，他們會來的。」

我又想笑又想哭，問：「他們什麼時候來？」

「馬上就會來。」

門鈴這時響了起來，我立刻跳著去開門！來的人是雷蒙，他搬來一箱香檳，身後是他的家人。麗麗漂亮極了，巴特握著我的手說：「太棒了，好傢伙！」他的兩隻眼睛在發光。

第二次門鈴響，我又跳了起來！這一次是蕾絲，我看見雷蒙手足無措的面對妻子與舊情人。蕾絲不停地親我的臉頰，她特意爲我抹了瑪麗香水，還從口袋裡掏出一大瓶瑪麗香水。足夠我再看到媽媽一千次、流一萬桶眼淚！

第三次門鈴響，我一動也不動。我知道這回應該是馬利來了，我身體上的每個部位都在微笑。

爸爸拍拍我的肩，說：「喂，怎麼了？愛激動

的傢伙！」

　　我慢慢走到門前，要自己冷靜下來。門輕輕地開了，一枚炸彈衝到我懷裡大喊：「哥哥！哥哥！」

　　這是我一生中最美好的時刻！馬利用力的親著

我，我也緊緊摟著他。我心裡想：媽媽不在這裡，
多麼令人遺憾！想著想著我便哭了！

　　爸爸高興地說：「也不知道他哪兒來的那麼多
眼淚！這大概是因為巨蟹是水生動物吧！」

　　香檳瓶蓋四處亂蹦亂跳，樓上的瘋女人這次沒
有敲地板，她大概一個人把拐杖吞下去了。馬利的
父母微笑著，我也在微笑，大家的嘴都合不攏。我
腦袋裡有一種音樂聲，它讓我跳舞、唱歌：馬利，
馬利……。

　　「他將永遠叫這個名字。」馬利的父親說。

　　「他真正的名字叫什麼？」我父親問。

　　「他叫雷米。」

　　我唱了起來：「雷－米－發－索－拉－西－
多」，馬利的真名聽起來就像音階一樣。

　　警察局打來一個電話，告訴我們綁架犯已經被
捕。他們說那女人痛哭流涕，不住地說：對不起，
對不起。她不停地談著雷米。

　　這個消息又讓雷蒙打開好幾瓶香檳。雷米的父
親把爸爸拉進廚房，他們似乎在商量什麼事。

我看見父親提著褲子，咬著嘴唇，然後他看著我，向我招手。我走過去，他對我說：

「咱們去做馬利的鄰居，你覺得如何？我是說——住到雷米家附近？」

我看著爸爸，再看看馬利的父親，他微笑地點著頭。爸爸又說：

「他們有一座很大的空房子，想把那房子借給我們住。我有點不好意思，不過……」

我想他們在等我禮貌地說：「哦，謝謝先生。」

我沒有這樣回答，而是狂呼道：「太棒了！」

我把馬利放在肩上，在房間裡亂蹦亂跳。馬利笑啊、笑啊、笑啊。我聽見他母親對我爸爸說：

「您有一個非常可愛的孩子！」

爸爸閃動著他的眼睛，那雙會發出光芒的眼睛，機靈而又純潔的眼睛，他說道：

「哦，是的！我們家的人都很可愛！只不過別人需要一些時間才能發現這一點！」

親愛的家長和小朋友：

　　非常感謝您對「口袋文學」的支持，現在，您只要填妥下列問卷寄回，就可以得到一份精美的60本「口袋文學」故事簡介！

<div align="right">文庫出版事業股份有限公司　謹誌</div>

家　　　長	姓名：		性別：		生日：　年　月　日
兒　　　童	姓名：		性別：		生日：　年　月　日
	姓名：		性別		生日：　年　月　日
地　　　址					
電　　　話	宅：			公：	

你知道 🐎 代表這是那一類別的書嗎？

□動物　　□生活　　□愛情　　□科幻　　□趣味　　□童話

□友誼　　□神祕恐怖　　□冒險

請推薦二位親朋好友，他們也可以得到一份精美的故事簡介：

姓名：_____ 性別：_____ 電話：_____

地址：_____

姓名：_____ 性別：_____ 電話：_____

地址：_____

建　議	

爲孩子縫製一個口袋
裝滿文學的喜悅
也裝滿一袋子的「夢想」

發　行　人：許鐘榮
策　　　劃：陸以愷
美術顧問：陳來奇
法律顧問：李永然
總　編　輯：許麗雯
審　　　訂：林眞美
美術編輯：周木助・涂世坤

編　　　輯：高靜玉・楊錦治・陳湘玲
　　　　　　楊文玄・樸慧芳・唐祖貽
　　　　　　吳世昌・魯仲連・黃中憲
行銷企劃：李惠貞・吳京霖
行銷執行：王貞福・楊恭勤・廖欽源
出版發行：文庫出版事業股份有限公司
編輯地址：台北縣新店市民權路130巷14號4樓

印　　　製：偉勵彩色印刷股份有限公司
行政院新聞局出版事業登記證局版臺業字第4870號
一九九五年十月十五日初版
服務電話：(02)2183246
郵撥帳號：16027923

定　價：一五〇元

2 3 1 2 0

新店市民權路130巷14號4F

文庫出版事業股份有限公司　收